3/287

LETTRE
AU ROI DE PRUSSE

SUR

LES PROGRÈS DES ARTS;

A L'OCCASION D'UN OUVRAGE ITALIEN

SUR

LES REVOLUTIONS DE LA LITTÉRATURE,

PAR

M. L'ABBÉ DENINA.

Revue corrigée & augmentée de quelques notes.

A BERLIN,
Imprimé chez GEORGE JACQUES DECKER, Imprimeur du Roi.
MDCCLXXIV.

SIRE,

La bontè avec laquelle Votre Majesté m'a permis de Lui dédier le Discours sur les Révolutions de la Littérature, me fait espérer qu' Elle voudra bien agréer aussi que je Lui expose l'origine & le plan de cet ouvrage.

Vers le milieu de ce siècle, l'abbé Dubos commença à fixer notre attention sur quelques époques les plus remarquables dans l'histoire des Beaux-Arts. Peu de tems après, le fils du grand Racine fit sur le même sujet des réflexions moins profondes, mais peut-être plus justes.

C'étoit dans le tems, que Votre Majesté faisoit son occupation chérie & presque unique de l'étude, & que l'abbé Rollin, & Mr. de Voltaire, qu' Elle hono-

roit de fa correfpondance, travailloient également, quoiqu' avec des talents & des vues differentes, à prévenir la corruption du Goût dont la Littérature françoife paroiffoit menacée. Bientôt les fuccès brillants de votre regne firent préfager à l'Allemagne un fiècle floriffant, tel que l'avoit été pour la Grece celui d'Alexandre, & pour l'Italie ceux d'Augufte & de Leon X. L'hiftoire du Siécle de Louis XIV. qui parut alors à Berlin fous le nom de M. de Francheville, fembloit faite pour préfenter à l'Allemagne le modèle qu'elle devoit égaler. Les époques lumineufes, & les révolutions des Arts devinrent un fujet ordinaire de converfations, particulièrement entre les gens de lettres qui étoient à votre académie ou à votre cour. Et ce fut par une fuite de ces entretiens, SIRE, que le comte Algarotti dans un Effai qu'il adreffa à M. de Maupertuis, chercha les raifons pourquoi les grands Génies paroiffent enfemble & fleuriffent en même tems. La guerre de fept ans rendoit encore plus intéreffantes ces recherches. On étoit étonné de voir fortir de l'Allemagne couverte d'armées nationales & étrangeres, des poéfies, des
ou-

ouvrages d'agrément & de goût. L'Europe qui n'avoit les yeux que fur Vous, SIRE, n'ignoroit pas, que VOTRE MAJESTÉ foûtenant feule une guerre affreufe contre tant de puiffances formidables, ne difcontinuoit pas fes lectures, & qu'en livrant tous les jours des batailles, Elle trouvoit le temps de compofer des livres. J'étois alors dans la premiére ferveur de mes études; les livres & les nouvelles d'Allemagne me firent envifager fous un point de vue plus étendu ce qui avoit fait l'objet des réflexions de Dubos, & du comte Algarotti. Peu fatisfait d'ailleurs du fpectacle des Beaux-Arts de M. de la Combe, & des confidérations de M. Méhégan fur le même fujet, je parcourus avec d'autres guides l'hiftoire univerfelle de la Littérature, & j'en traçai le tableau que je viens de reproduire augmenté au moins des trois quarts.

Nourri de la lecture des anciens, imbu des maximes de Quintilien & de Rollin, j'étois perfuadé que ce font les grands modeles & les régles établies par les grands maîtres, qui forment les bons ecrivains; que la décadence & le corruption du goût

viennent d'un trop grand défir de nouveauté; que fans des occafions favorables & fans encouragemens, les arts & les lettres n'avancent point. Les lectures & les réflexions de vingt-quatre ans ne m'ont pas fait revenir de ces principes: mais j'ai trouvé qu'ils méritoient d'être mieux expliqués. S'il eft plus fûr d'un côté de s'en tenir aux regles & aux exemples des grands auteurs; fi l'envie d'acquérir un nom par des routes nouvelles peut facilement nous égarer; il n'eft pas moins vrai que l'imitation & le trop d'attachement aux grands maîtres nous affervit & retrécit nos idées. D'ailleurs le point de perfection n'étant déterminé que par l'opinion, & le rang des auteurs n'étant fixé que par la poftérité, pourquoi feroit-on obligé de refter dans le cercle marqué par ceux qui ont été avant nous ? Combien de fois a-t-on cru, dans presque tous les arts, être arrivé au plus haut degré, lorsque la fuite a fait voir qu'a peine on étoit à moitié chemin? A la vérité, on trouvera peu de grands auteurs de ces derniers fiècles qui n'aient étudié les anciens: mais peut-on dire que ce foient véritablement les Grecs & les Latins qui ont le plus

con-

contribué à les former ? Je dis plus ; c'eſt qu'il n'y a pas un ſeul des grands ouvrages qui ont fait époque dans la Littérature moderne, qui ſoit abſolument conforme aux regles q'on a établies, ni aux auteurs qu'on appelle claſſiques. Pour quelques ſonnets qui nous rappellent des paſſages de Catulle ou d'Horace, dira-t-on que c'eſt de ces auteurs que Petrarque apprit à faire ſes poéſies Italiennes ? Le Décameron de Boccace, bien qu'il ſoit une eſpece d'entretien, a-t-il quelque choſe de commun avec les dialogues de Platon ou de Cicéron ? Eſt-ce d'aprés Achille, Uliſſe, ou Enée que l'Arioſte a peint ſes Paladins ? Pour la Poéſie dramatique, le grand Corneille pourroit nous dire ſi ce ſont les Grecs du ſiécle de Périclès qui ont jetté le fondement du Théatre moderne, ou des Eſpagnols & des François dont on ne connoît gueres que le nom. Je conviens également avec le comte Algarotti que beaucoup de grands Génies en différents genres ſe ſont rencontrés dans le même temps. Mais cette rencontre des grands hommes n'eſt pas moins ſujette à de grandes exceptions. Il me paroît bien plus vrai de dire que de tous les auteurs célèbres,

de tous ces genies qu'on appelle créateurs, il n'y en a pas un seul qui dans sa carrière n'ait-été précédé par plusieurs autres qui tiendroient aujourdhui le même rang, s'ils étoient venus après ceux qu'ils ont devancés. A l'égard de la Grece, si l'on ne prend pas Athènes seule pour toute la nation, comment peut-on dire que les grands hommes se soient rencontrés ? Homère, Pindare, Sophocle & Ménandre, n'ont-ils point vécu dans des siècles différens ? Phidias, Apelles, & Archimede ont-ils vécu dans le même tems ? Si à Rome les grands auteurs, à l'exception de Plaute & de Térence, ont vécu dans l'espace d'un seul siécle, c'est que les Beaux-Arts y ont été introduits tous à la fois après la conquête de la Grèce. Malgré celà, depuis que la Langue latine commença à se former, jusqu'aux auteurs que nous appellons classiques, ils s'est au moins écoulé deux siècles. Mais ce qui m'a paru digne d'être remarqué, c'est que le mérite de ces auteurs est ordinairement proportionné aux difficultés qu'ils ont dû surmonter. A l'exception de l'Énéide, ils ont moins réussi dans les genres, où ils ont trouvé plus de secours

chez

chez les Grecs. D'ailleurs Séneque qu'on a sujet de croire le meilleur des poëtes tragiques latins, puisque c'est le seul qu'on a eu le soin de conserver, écrivit environ trois cents ans après Andronicus qui avoit introduit à Rome la tragédie. J'ai dû remarquer que la satyre, poésie de la derniere espèce que les Latins se vantoient d'avoir créée, avoit pourtant reçu quelque-chose des Grecs, & qu'elle n'étoit parvenue à sa maturité qu'après deux ou trois siècles de culture. On peut compter à peu-près le même nombre d'années entre les annales des pontifes & l'histoire de Tite Live, entre les origines de Caton & les annales de Tacite. J'aurois pu chercher la raison, si cela eût été de mon sujet, pourquoi l'ancienne Rome a eu beaucoup moins de bons sculpteurs & de bons peintres que d'habiles architectes. (*a*) C'est que l'on se trouva accablé & en quelque façon asservi par la quantité de chefs-d'oeuvres qu'on apportoit de la Grece, avant que l'on se fût formé par degrés à ces arts; au lieu que les Romains avoient toujours travaillé à des Chaussées, à des ponts, à des aqueducs, à toute sorte de bâtiments solides avant la

con-

conquête de la Grece ; & lorsqu'ils connurent les ordres & les proportions élégantes des Grecs, ils furent mieux en état d'en profiter. Il n'est pas étonnant que l'on vît élever le Panthéon sous les Céfars, & l'Amphithéatre fous Titus, dès que fous les rois & fous les premiers confuls on avoit fait des ouvrages dont on admire encore aujourd'hui la grandeur & la folidité. Dans le moyen âge depuis qu'on commença à fortir de la barbarie, il ne fallut pas moins de trois cents ans de travail à l'Italie pour produire les poëmes de l'Ariofte & du Taffe. Il s'en écoula encore plus depuis le célèbre Thibault Comte de Champagne jusqu'a Boileau, a J. B. Rouffeau, au Philofophe de Sans-Souci. Que de chroniques en vers, que de romans rimés ont precedé la Henriade ! Et avant que l'on parvînt aux tragédies d'Athalie & de Zayre, que n'a-t-on point fait en France pour le théatre ?

L'hiftoire des Sciences, & celle de la Philofophie n'entrent qu'indirectement dans mon Plan. Je ne parle de cette claffe d'auteurs, que pour mieux marquer les temps qui ont été en général favorables aux études,

des, & fertiles en grands hommes; ou pour obferver comment la culture des Sciences a quelque fois retardé celle des Beaux-Arts, & d'autrefois en a empêché la décadence & la corruption; ou enfin pour indiquer quelques fujets qu'elles ont fournis à des ouvrages de goût. La Phyfique et les Mathématiques ne femblent point fujettes aux mêmes changements que les Belles Lettres. Les recherches, les expériences, les efforts que l'on fait pour trouver la caufe d'un nouveau phénomene, peuvent bien détourner l'application d'autres objets plus folides & plus importants, pour l'attacher à des nouveautés moins utiles; mais les Sciences ne contractent pas pour celà un mauvais goût, comme il arrive dans la poéfie & dans l'éloquence, lorsqu'on veut trop raffiner ou trop s'élever. Cependant les fciences & les arts ont cela de commun, que leurs progrès font lents, & qu'ils dépendent peut-être également de caufes extérieures, & de circonftances fouvent accidentelles. Avant que l'Aftronomie acquît de la certitude, avant que la Géométrie acquît l'étendue, la précifion & l'élégance qu'elle reçut de M. Euler, d'Alembert

& de la Grange, il s'est bien passé du temps, si l'on date des premiéres connoissances que les Arabes porterent en Europe. Et si nous partons seulement des tentatives de Tartaglia & de Purbach, il s'est passé à peu près autant d'années que du Dante au Tasse, & de Frere Maillard à Massillon. Des hypothèses, qui d'abord paroissoient n'avoir aucun fondement, des doutes proposés par des Scholastiques ont donné occasion à des systèmes avérés, & à des démonstrations positives; (b) ainsi que quelques petits épisodes d'un poëme ou quelques lignes d'une histoire, d'un conte, ou d'un ouvrage didactique ont donné naissance à de grands poëmes & à de belles tragédies. Il ne seroit pas fort surprenant que la haute Géometrie, après avoir épuisé les sujets qui peuvent lui appartenir, se vît forcée de s'arrêter là, ou de reculer; comme il est arrivé à la Poésie après avoir représenté tous les grands caractères, & parcouru toutes les situations intéressantes que l'histoire du genre humain peut offrir.

Je suppose que la Tactique moderne ait eu son commencement du temps de Bertrand du Guesclin vers le milieu du douzieme

zieme siècle. Compte-t-on moins de trois cents ans, depuis les campagnes de du Guesclin, jusqu'à celles de Gustave Adolphe & du vicomte de Turenne? Depuis ces grands capitaines, il s'est encore passé un siècle entier avant que l'art de la guerre ait été porté au point où il se trouva à la bataille de Lissa, qui est, dans cet art, ce que sont le jugement universel de Michel-Ange & la Jérusalem délivrée du Tasse, dans la Peinture & la Poésie. Je craindrois, SIRE, de m'attirer un compliment semblable à celui que fit Annibal au sophiste d'Ephèse, si je m'arrêtois davantage sur ce sujet. Mais quand on pense, que l'Europe entiére vous reconnoît pour le plus grand maître, pour le créateur d'une nouvelle Tactique; que tant d'habiles officiers de toutes nations ne cherchent qu'à s'instruire chez vous, & à apprendre vos Manœuvres, tandis que des personnes attachées à votre service & agissant par vos ordres, ou par vos conseils, traduisent & expliquent les Tacticiens Grecs, on a sujet de croire que dans cet art meurtrier comme dans les ouvrages d'agrémens, la perfection résulte de la combinaison que le Génie sait

faire des exemples, ou des regles des anciens, avec les mœurs & les circonstances présentes.

L'Architecture, la Sculpture, & la Peinture plus encore que les sciences démonstratives, ont du rapport aux Belles-Lettres. L'origine & les progrès des unes & des autres se répondent constamment. Les causes de leur décadence sont ordinairement les mêmes. Sans rechercher l'histoire de ces arts dans l'ancienne Grece, leur accroissement date du même temps. Cimabué & Giotto ont ressuscité la Peinture, lorsque Cavalcanti & Dante ont fixé la première epoque de la Poésie Italienne. Sannazzare, l'Arioste, & le Trissin étoient contemporains de Bramante, de Michel Ange, de Raphael d'Urbin: les Carraches & le Poussin l'étoient du Tasse, du Marini, & du grand Corneille. Celà ne seroit qu'une curiosité indifférente: mais il me paroît utile de remarquer, que les plus grands peintres ne se sont pas formés par des moyens différens de ceux par lesquels les grands auteurs ont fait leurs chefs-d'oeuvres. Ils se sont élevés par l'essor que leur a donné l'émulation; & ils n'ont rien négligé.

Les

Les plus grands ont autant profité des médiocres, que ceux-ci des premiers. Rien de tout ce qu'avoient fait San-Micheli & Facciotto d'Urbin; rien de ce qu'avoient écrit pendant plus de deux siécles Leon Baptiste Alberti, Albert Durer, & surtout François Marchi, n'a été inutile, ni au Maréchal de Vauban, ni à Coehoorn son émule. Raphael entretenoit des dessinateurs dans toute l'Italie & dans la Grece pour se procurer la connoissance de ce qu'il ne pouvoit voir de ses propres yeux; & l'on sait même qu'il se vantoit de s'approprier des figures & des desseins d'un César de Sesto son ami, peintre des plus médiocres. Ce grand homme, comme Vasari son élève nous l'assure, s'est formé en étudiant l'antique, le moyen & le moderne, & en s'enrichissant de tout. C'est justement ce que l'Arioste & le Tasse, Corneille & Racine ont fait en deux genres de poésie différens. VOTRE MAJESTÉ a eu occasion plus d'une fois sans doute de remarquer comment l'Architecture eut en Italie le même sort que la Poésie. Précisément à l'époque où le Chiabrera & le Marini vouloient renchérir sur Pétrarque & le Tasse, le chevalier

lier Bernin commençoit à s'écarter de la manière du Palladio & du Scamozzi, François Borromini, architecte d'ailleurs ingénieux & habile, alloit jusqu'a insulter le Bernin, qui ne le suivoit pas dans ses bizarreries & ses caprices. C'étoit dans le même temps que le Ciampoli & l'Achillini regardoient avec mépris les poëtes anciens & modernes, qui n'avoient point donné comme eux dans le travers du style boursouflé, des antitheses & des concetti.

Les révolutions que la Musique a causé dans la poésie moderne, m'ont porté à faire sur cela quelques observations. L'on ne doute presque point que notre chant ecclésiastique qui a précédé toutes les compositions théatrales des trois derniers siécles, ne tienne quelque chose de la Musique des Grecs. Mais pourra-t-on se persuader que le chant introduit dans l'eglise de Milan vers la fin du quatriéme siécle, ou dans celle de Rome à la fin du sixième, en imitant celui d'Alexandrie, ou de Constantinople, retînt encore beaucoup de la Musique de Sparte ou d'Athenes? Si l'on devoit en juger d'après l'état où se trouvoient la pein-

peinture & la sculpture dans tout l'Empire au sixiéme siécle, on seroit bien éloigné de croire que la Musique de l'Egypte, de l'Asie, ou de la Trace fut du même goût que celle dont Plutarque nous a tant parlé. Quoiqu'il en soit, on a toujours eu depuis de la Musique en Europe; & même dans les siécles de la plus grande ignorance il s'est toujours trouvé quelqu'un qui a parlé des défauts qu'elle contractoit, ou des changemens qui s'y faisoient; & l'on sait assez que la fameuse querelle sur la supériorité de la Musique Italienne a existé du tems de Charle-magne. J. J. Rousseau n'a pas manqué de rapporter une anecdote curieuse qui le prouve. (c) Au lieu de m'arreter a des recherches savantes sur la musique des Grecs dont il est très difficile de se faire une idée, j'ai mieux aimé observer la suite des changemens, depuis Gui d'Arezzo jusqu'à Roland Lassus musicien très célèbre au tems de Charles-quint, & depuis cet Amphion Flamand jusqu'à Lulli. En parcourant ce qu'on a écrit sur l'histoire de la Musique on peut remarquer que cet art, tel que nous l'avons aujourd'hui, a fait le même chemin que tous les autres.

De

De quelque manière qu'elle ait été portée de la Grece en Italie; les peuples du Nord y ont eu part. L'on prétend que quelque diffonance de voix qu'ils firent fentir en chantant avec les Italiens, a fait trouver de nouveaux accords au moyen des quels on eft parvenu à former une harmonie inconnue aux anciens. Ne diroit-on pas que ce font les verbes auxiliaires, les articles & les rimes étrangeres au pays Latin qui ont créé la langue & la poéfie Italienne, Efpagnole & Françoife. Les Arabes paroiffent avoir contribué en quelque chofe à la Mufique auffi bien qu'à la poéfie moderne. (*d*) La Mufique fe releva à peu prés au même tems de la renaiffance des Lettres. Dans le fiècle de Léon X. qui l'aimoit beauconp, cet art paroît avoir été cultivé avec le même fuccès que la Poéfie & la Peinture. (*e*) Quelqu'un a prétendu que dans ce temps-là les meilleurs Muficiens étoient en Flandre & non en Italie, & que les Italiens qui dans la fuite ont furpaffé les autres nations, avoient été formés par les Flamands & les François. (*f*) Je rapporte quelques faits qui paroiffent appuyer cette opinion finguliere. Quoiqu'il

en

en soit, le chant Ecclésiastique & les *Barcarolles*, (g) ont donné l'existence à la musique Théatrale, de la même manière que les Mystères représentés dans les eglises & associés aux boufonneries des Italiens, & aux *Sotties* des François ont jetté le fondement du Théatre même, avant que l'on pensât à imiter les tragédies Grecques & les comédies Latines. Dois-je dire encore que de Gui d'Arezzo jusqu'à Pergolese, ▄▄▄▄▄ à Rameau, ▄▄▄▄▄ à Graun, à Naumann, à Galluppi, à Hasse, à Jomelli, pour ne pas parler des vivans, il s'est passé cinq à six cents ans? Dois-je dire aussi que depuis qu'il y a des Opéra à toutes les cours de l'Europe, les sentiments sont aussi partagés & la concurrence nationale aussi forte & aussi animée en fait de Musique que pour les autres arts? Je n'entrerai certainement pas dans cette querelle; mais je tomberois presque d'accord avec un auteur Espagnol qui donne à sa nation la préférence pour la Musique d'Eglise, aux Italiens pour celle du Théatre, aux Allemands pour la Musique instrumentale, & aux François pour la théorie de l'art. (h) Cependant je ne puis me dispenser de faire cette remarque, qu'il

est

est aussi difficile d'unir la mélodie imitative des anciens à l'harmonie des modernes, qu'il l'est dans un poëme ou dans un discours de conserver la simplicité & l'expression du sentiment & de la passion, lorsqu'on y veut mettre trop d'esprit & trop de savoir. Aussi la corruption de la Musique a eu la même cause que le mauvais goût dans la Littérature. Il y a trente ou quarante ans que l'on n'entend presque plus sur nos théatres d'Italie, si ce n'est à l'Opéra comique, cette musique insinuante, ces airs faciles & touchants que tout le monde répétoit en sortant de la salle. La plûpart des maîtres compositeurs en voulant faire trop sentir leur habilité, font la musique peut-être plus harmonieuse, mais moins touchante & moins agréable. C'est a-peu-près ce qui est arrivé dans la poésie, & dans l'eloquence au temps de Properce & du Guarini. On ne peut qu'admirer, SIRE, à cet égard comme à tant d'autres, la justesse de vos maximes. V. M. voudroit qu'en musique comme dans les autres arts, on revînt souvent aux ouvrages des anciens que le sentiment unanime & le temps ont canonisés, pour prévenir les suites d'une trop

trop grande envie de fe diftinguer par la nouveauté. A Bologne, où des littérateurs très-fenfés ont fait des recueils de poéfies de quatre fiècles pour rétablir le goût que l'affectation du bel efprit avoit gâté, le favant Pere Martini a fait auffi une très-grande collection de piéces de mufique de différents maîtres, & de plufieurs fiécles; Mais tout le monde, ou au moins les gens de lettres peuvent lire les recueils de poëfie imprimés, & il n'eft pas fi facile d'établir des academies pour y faire jouer des pieces de mufique du tems paffé. Je fuis perfuadé que fi VOTRE MAJESTÉ croyoit la Mufique auffi importante au bien de fes fujets que l'eft l'architecture, on entendroit peut-être à Berlin des compofitions de dix ou douze des plus grands maîtres de différents âges, comme l'on voit à Potsdam des bâtiments fur les deffeins de tous les grands architectes qu'a eu l'Italie depuis Brunelleschi.

En parlant des progrès que les Lettres ont faits avec plus de rapidité ou plus d'éclat dans quelques païs que dans d'autres, je parle auffi des caufes extérieures de cette différence. J'ai trop fouvent entendu

citer

citer les vers d'Horace & de Juvénal sur l'air épais de la Béotie & sur la stupidité des Abdéritains. J'ai trop ouï parler pour & contre Montesquieu, pour ne pas dire quelque chose sur l'influence des causes physiques; j'ai remarqué que Malebranche si célèbre pour avoir tout ôté à la matiere, convient cependant que l'air & les alimens, & sur tout le vin, donnent de l'énergie à l'esprit & a l'imagination. Mais il y a une infinité d'exceptions à faire aux principes généraux qu'on voudroit établir. D'abord on pourroit douter, si c'est l'air que nous respirons, ou celui qu'ont respiré nos ancêtres; si c'est notre propre nourriture, ou celle de nos peres & même de nos nourrices, qui contribue le plus à la base de notre constitution &.à la trempe de notre esprit. Michel-Ange auroit-il eu raison de dire que c'étoit le lait de sa nourrice femme d'un tailleur de pierres, qui l'avoit rendu sculpteur? Vasari parle-t-il en philosophe, ou fait-il une phrase de rhétoricien, quand il observe que Raphaël avoit sucé le lait de la femme d'un peintre?

Si le terrain gras & l'air épais & humide est contraire à l'esprit, d'où vient que dans

le siécle de Léon X. on trouve tant de poëtes & d'autres savans en tout genre à Ferrare, à Mantoue, à Padoue, à Venise, & si peu à Césene, à Rimini, à Macérata, a Ravenne? L'air de la Romagne & de la Marche d'Ancone est-il plus lourd que celui de la Lombardie? La différence de l'air & du sol entre la Silésie & la Bohëme est-elle aussi grande que l'est le nombre de poëtes que l'on compte dans ces deux nations? Quelque fois la difference que l'on remarque entre l'état des arts de deux pays, prend son origine d'une cause éloignée, qu'on n'a pu prevenir & qu'on ne sauroit même regretter. (t)

Lorsque l'on voit dans le même temps Copernic en Prusse, Tycho-Brahé en Dannemark, Keppler dans la Styrie ou en Bohème, Huygens en Hollande, de l'autre côté l'Arioste, Fracastore, le Tasse en Italie, Camoëns & Lopez de Véga en Portugal, & en Espagne, l'on est assez disposé à croire que tel climat est plus favorable aux spéculations scientifiques, & tel autre aux ouvrages d'imagination. Cependant l'Astronomie & l'Algébre qui dans ces derniers tems ont fleuri au Nord, étoient venues de l'Afrique

que & de l'Espagne. Purbach & Copernic avoient eu des maîtres Italiens; & nous avons vu de nous jours que VOTRE MAJESTÉ appelloit d'Italie des Géomêtres de la prémière classe, tandisque les Italiens traduisoient les poésies des Allemands.

Malgré tout le rapport que de tout temps on a remarqué entre la Poésie, la Musique & la Peinture, les provinces d'Italie qui ont eu les plus grands poëtes n'ont produit des peintres que du second ordre; & la patrie des Caraches ne peut pas se vanter d'un Arioste, d'un Tasse, d'un Chiabrera, pas même d'un Folengo. L'on ne connoit que peu de peintres compatriotes des Camoëns & des Véga. (k) La Flandre & la Hollande presque rivales de l'Italie dans la peinture, n'ont point de poëtes comparables aux Italiens ni aux Espagnols. L'Angleterre qui a produit tant des poëtes célèbres, n'avoit eu que des faiseurs de portraits avant le chevalier Reynolds; & l'on ne parle pas encore de musiciens Anglois. Au reste, SIRE, je me suis moins arrêté aux causes purement physiques qu'aux moyens d'en modérer l'influence ou d'y suppléer par l'industrie. Quel avantage
auroit

auroit-on à se persuader qu'il faut aller chercher l'esprit dans des pays asservis par les Turcs ou désolés par les volcans ? Quoique la plupart des savans du Nord aient beaucoup voyagé dans des pays méridionaux, on ne peut pourtant pas dire que ce soit la différence de l'air ou de la nourriture qui ait perfectionné leurs talens, plutôt que la vue de nouveaux objects, ou la conversation des hommes qu'ils y ont trouvés. D'ailleurs, quelque grand que puisse être l'effet du climat & des autres causes physiques, il est sûr que leur influence dépend infiniment des causes morales. L'agriculture encouragée peut faire des changements utiles dans l'atmosphère ; & le commerce étendu change la nourriture, dont l'effet est aussi puissant que celui de l'air extérieur. La construction seule des maisons peut augmenter les facultés de l'ame comme la force du corps. Une certaine supériorité d'esprit qu'on remarque dans les habitans des pays secs & montagneux n'est pas seulement l'effet de la vivacité de l'air, mais aussi de la stérilité du sol qui amène l'industrie & prévient l'inégalité des fortunes qui

B asser-

asservit les esprits, & qui est toujours plus grande dans les pays plus gras & plus fertiles. Enfin une sage économie, l'esprit du gouvernement peuvent faire dans les pays riches ce que la nature fait dans les pauvres.

J'ai dit quelque chose de l'influence de la Religion. L'enthousiasme religieux peut donner de l'essor à des imaginations que les glaces & les neiges tiendroient dans l'engourdissement & dans l'inertie. Personne n'ignore que les absurdités du paganisme se prêtoient extrêmement au génie des poëtes, des peintres, & des sculpteurs. Les Juifs actifs & industrieux auroient peut-être égalé les Grecs & les Étrusques dans ces mêmes arts, si les loix religieuses ne leur eussent défendu de représenter la Divinité sous aucune forme. C'est par la même raison que les Arabes n'ont point eu de peintres, comme ils ont eu de poëtes & des Savans de toute espèce. (*l*) A la verité la peinture ne leur étoit point défendue; mais dès qu'un motif de Religion ne les portoit point à l'exercer ni à l'encourager, ils n'y firent point de progrès. On n'auroit jamais vu les villes de la Grece ornées de tant de belles

belles statuës d'hommes illustres ni les portiques d'Athènes si bien historiés, si l'on n'avoit commencé à faire de bois ou de brique des Jupiter, des Castors & Pollux, & à peindre Minerve avec du charbon ou de la craie. Le Mahométisme, né persécuteur & guerrier, aura des armes plus belles que les notres; mais étant Iconoclaste d'origine, il n'aura probablement jamais de beaux tableaux. Cependant les rêveries des Rabins & des docteurs Mahométans ont introduit la Féerie & fourni même aux poëtes chrétiens de nouvelles machines plus utiles aux inventions épiques que ne l'étoient celles des Grecs. Ces êtres imaginaires, ces Magiciens & ces Fées ne révoltent point comme les Dieux d'Homère, qui ont les foiblesses & les vices des hommes.

La Religion chrétienne a été très favorable àpres que tous les Beaux-Arts. Et ce fut avec beaucoup de raison qu'a l'ouverture de la belle Eglise catholique batie sous la protection de V. M. on a dit; RELIGIO PROMOVET ARTES. Mais il faut pourtant avouer que c'est moins par ses principes essentiels que par des usages arbitraires, &

B 2 même

même par les abus & les préjugés qui s'y font introduits. Des pratiques de culte sur les quelles des Bossuet & des Leibnitz ne se disputeroient point, peuvent faire des effets considérables dans l'esprit & le caractère d'un peuple rélativement aux progrès des arts. Si l'opinion de Sérenus Evêque de Marseille, & de Claude Evêque de Turin sur le culte des images eût prévalu, peut-être la peinture ne seroit elle pas plus avancée en Europe qu'elle ne l'est en Perse. Par combien d'images grossières du Sauveur, de la St. Vierge, des Apôtres, & par combien de figures plattes & massives de Papes, d'Evêques, & de Moines, n'a-t-il pas fallu passer avant qu'on parvînt aux Galleries & aux Salles du Vatican, & que l'on vît les batailles d'Alexandre au Luxembourg. On a eu besoin d'indulgence à bien des égards pour arriver au point où l'on est. Si les Rouvere, les Farnese, les Médicis avoient eu des Arnauds & de Nicoles pour directeurs; si en France on avoit écouté les théologiens de Port-Royal, la république des Lettres n'auroit eu ni des Arioste, ni des Corneilles. Paul IV. à la place de Léon X. auroit peut-être

être perdu Raphaël. Deux lignes de moins dans quelques regles de la congrégation de l'Index auroient fait en Espagne & en France ce que les Puritains ont manqué de faire en Angleterre & en Ecoſſe. (*m*) J'ai fait la-deſſus quelques réflexions que le but de mon ouvrage paroiſſoit exiger.

Pour les ſciences, on ſeroit autoriſé par des faits trop connus à ſoutenir que la Religion Catholique Romaine y eſt moins favorable que la Proteſtante. Cependant Copernic a été protégé par un archevêque ſecrétaire d'état ſous deux papes & cardinal ſous un troiſiéme. Cent-vingt ans après ſa mort, ſon ſyſtême n'a pas été moins attaqué en Hollande par des miniſtres Réformés qu'il ne l'étoit en Italie par des moines.

A peine ai-je touché à ces lieux rebattus de l'avantage politique de la culture des Lettres. Quand cela entreroit dans mon plan, le ſeul l'exemple de Votre regne, SIRE, ſuffiroit pour décider la queſtion; Si les Beaux-Arts & les Sciences peuvent nuire à la force eſſentielle d'une nation. Jamais état n'a été plus fort en proportion de ſon étendue & de la qualité de ſon ſol; & dans aucun pays les

Lettres n'ont été plus décidément protégées. J'ai eu bien plus sujet de parler des effets de cette protection des Princes après laquelle les gens de Lettres de tout temps ont soupiré : & de faire quelques reflexions sur l'encouragement des sciences & des arts. Rien n'est plus facile à dire, rien ne paroît plus vrai; que ce sont les occasions qui forment les grands hommes. Mais de qui dépendent ces occasions? Non seulement il est rare que les éducations particulières les mieux dirigées aient le succeès qu'on s'étoit proposé; mais il seroit même difficile de déterminer jusqu'à quel point les Colleges, les Universitès, les Académies peuvent servir à produire de grands auteurs. Ce qu'il y a de plus sûr, c'est que le sort des Lettres & de tous les Beaux - Arts est attaché à celui de l'état. Où il n'y a point de fortune à faire par les arts, il n'y a pas d'artistes. Si ce n'est pas le gouvernement politique qui les a animés il y a quelque siècles, c'est une certaine aisance qu'ils trouvoient dans les monastères. C'est de là qu'est venue cette heureuse fermentation par laquélle, malgré les préjugés, & l'anarchie

chie des siècles barbares, les Beaux-Arts ont commencé à renaître. Désqu'ils sont une fois indroduits dans un état, ils ne manquent jamais d'y faire des progrès à mesure qu'il prospère. Les moments de crise & de convulsion leur donnent encore une nouvelle vigueur. Les grands désordres comme les grands succés, la corruption des moeurs & le luxe, comme l'austére vertu, fournissent des sujets intéressants à l'histoire, à la poésie, & des occasions éclatantes à l'eloquence. Celle-ci particulièrement tient à la constitution politique. Par tout où elle ouvre le chemin au pouvoir, aux honneurs, à la fortune, elle est animée par elle-même.

L'Histoire paroît être le partage & l'occupation naturelle des personnes qui ont été en place & qui ont quitté les affaires. Il est rare que de telles personnes ne soient pas assez à leur aise pour s'occuper de la lecture, & même pour écrire ce qui s'est passé de leur temps. Les établissements religieux & littéraires donnent lieu à des compilations, dont ensuite l'homme de goût & le philophe savent faire usage. Ce ne sont point

les historiographes richement pensionnés qui nou donnent le meilleur livres d'histoire. La Poésie seule semble avoir besoin de quelques secours particuliers. Les Poëtes par la nature même de leur art & par leur caractère personnel, sont ordinairement peu capables d'emplois lucratifs. Heureusement c'est une classe d'artistes qui demandent peu de chose. Pour qu'ils soient en état de connoître la nature qu'ils doivent imiter & les hommes qu'ils doivent peindre il ne leur faut pas de grands biens. Cependant sans quelque perspective brillante, les plus heureux génies tomberoient en langueur; & la misère unie au talent poétique ne feroit que des satyriques détestables ou de panégitistes ennuyeux. Il est facheux qu'après Virgile & Horace, si l'on excepte les Opéra de Métastasio, l'on ne trouve presque pas un seul chef-d'oeuvre de Poésie qui ait été le fruit immédiat d'une pension; au lieu que l'on peut citer un grand nombre de mauvais Poëtes qui ont été comblés d'honneurs & de bienfaits. Le tableau que j'ai tracé en présente des exemples de toute espèce. Ce n'est pas seulement

ment pour satisfaire la curiosité des amateurs que j'y ai travaillé, mais pour l'encouragement, & j'ose dire même pour l'instruction de ceux qui entrent dans la carrière des Lettres.

Tous les changements que j'ai faits à cet ouvrage ne m'ont point empêché d'en laisser subsister le premier titre; bien moins encore après les réflexions que VOTRE MAJESTÉ me fit faire sur ce sujet. En parcourant l'histoire des Beaux-arts on les voit sortir de l'Asie, s'établir dans la Grece & dans l'Egypte; se transferer en Italie & s'étendre dans tout l'Occident. Les révolutions de l'Empire les entraînent dans la décadence, les inondations des peuples du Nord les plongent dans la barbarie. On les voit encore renaître & fleurir dans l'Asie, dans l'Egypte, & en d'autres parties de l'Afrique; de là revenir en Europe après la chûte totale de l'Empire Romain, & laisser quelques germes étrangers en différents pays, tandis que de nouvelles langues se forment sur les débris des anciennes. On revoit une seconde fois les Lettres se relever en Italie, nourries de nouveau par les pro-

ductions de la Grece que l'Italie communique encore à tout l'Occident. Trop de culture les flétrit tant en Italie qu'en Espagne; & lorsqu'elles tombent dans ces contrées, elles s'élèvent en France à la plus haute splendeur. Au bout de cinquante ans leur éclat paroît se ternir. L'Angleterre qui s'empare de la balance politique prétend aussi au premier rôle sur le théatre des Beaux-arts. Les nations civilisées qui jusqu'alors n'avoient admiré que la Grece & l'Italie, se tournent vers le Nord & l'Occident; elles reçoivent de la Grande-Brétagne des modèles & des lumières en toutes sortes de Littérature. A l'époque de votre régne, SIRE, les arts & les sciences semblent choisir pour asyle le pays de ces Goths & de ces Vandales qui autrefois en avoient étés les destructeurs; & l'on commence à douter si le pays des Scythes ne deviendra pas ce qu'est devenu celui des Gaulois. Tous ces passages des Arts d'un pays à l'autre sont précédés par des altérations internes. A la simplicité & à la force succedent l'élégance, les ornements, le brillant, & le piquant. Le goût change, &

les

les changements qui jusqu'à un certain point conduisent à la perfection, amenent ensuite la corruption. L'on voit aux Romans, aux Contes, & aux Ballades succèder la Tragédie, les Drames : aux Chroniques fabuleuses des Histoires sensées ; à celles-ci des Eloges & de nouveaux Contes. De la représentation des Mystères les plus sacrés, on voit sortir des spectacles profanes ; & du chant grave & majestueux naît une musique efféminée. Des Opéra licentieux on revient quelquefois à des Oratoires affectueux & dévots.

C'est tantôt sur une prophétie ou sur un préjugé vulgaire, tantôt sur des découvertes solides & constatées, que roulent les études. La Théologie, la Controverse, la Métaphysique, l'Astronomie, la Chymie occupent les veilles des Gens de lettres & le loisir des amateurs. Dans un temps c'est la chronologie qui nous guide, dans un autre c'est l'ordre des matières. Fatigués ou peu capables de soutenir des histoires suivies & des traités méthodiques nous nous réduisons à la legéreté des Lettres. Après que les Journaux & les brochures ont excité

cité notre curiosité, les Dictionaires & les Bibliotheques viennent nous accabler d'une érudition disparate & épineuse, ou entretenir notre mollesse en nous parant de connoissances superficielles. Je tâche dans mon discours de conduire le lecteur par toutes ces révolutions & de lui en faire remarquer l'origine & connoître les auteurs. On demandera peut-être comment l'histoire Littéraire de vingt siècles & de plusieurs nations, qui paroît exiger une longue suite de volumes, surtout accompagnée de fréquentes réflexions, a pu se reduire à quelques centaines de pages. Je dirai d'abord que l'histoire d'un seul de vos ancêtres a fourni la matière de deux gros in folio à un historien-très grave & très-sensé, tel que Pufendorf ; & que cependant l'on ne cherche presque plus ailleurs que dans les Mémoires de Brandenbourg les vies & les portraits de tant d'Electeurs & des deux Rois qui vous ont précédé. Je suis trop loin de me flatter d'un pareil succès ; mais votre exemple, SIRE, & celui de Montesquieu qui n'a pas craint de réduire en une seule brochure l'histoire Romaine sur laquelle

d'au-

d'autres ecrivains avoient fait des bibliothe-
ques entières, nous prouvent que l'on
peut faire de bons ouvrages fort courts sur
de vastes sujets. D'un autre côté le titre
de discours pour un ouvrage qui fait plus
d'un volume paroîtra nn peu extraor-
dinaire. Mais je n'en sai point de plus
propre. Je l'ai divisé en cinq parties. La
première comprend l'espace de près de deux
mille ans depuis Homère jusqu'à Eustathe
son commentateur. C'est à l'époque de
ce dernier, que l'on peut dire que finit la
Littérature aussi bien que l'Histoire ancien-
ne. De ces dix-huit ou vingt siècles on
n'en compte que deux particulièrement di-
stingués & célèbres. Cependant on n'en trou-
vera presque pas un seul qui n'ait produit
quelques ouvrages dont on profite & que
l'on imite aujourd'hui. La seconde qui com-
mence au dixième siècle s'étend jusqu'au re-
nouvellement général des Lettres, & embrasse
tout cet intervalle qui se trouve entre la Lit-
térature ancienne & la moderne, & qu'on
pourroit appeller le moyen âge. Ce qui se
rencontre dans cet espace d'environ cinq
cents ans, les éditions, les traductions & les
imi-

imitations des livres anciens soit en Latin, ou en des langues modernes, les Légendes, les chroniques, les contes même des Fées, tout a contribué aux grands & beaux ouvrages des trois derniers siècles. J'ai suivi le progrès qu'ont fait les Lettres & les Sciences depuis Naples & Rome jusqu'a Stockholm, Edimbourg & Glascow; mais je parle surtout des auteurs qui ont écrit en Latin.

Dans la troisiéme partie je reviens aux progrès qu'ont faits les langues vivantes & la Littérature moderne, depuis le commencement du siécle de Léon X. & de François I. jusqu'à Richelieu. Avec toute l'impartialité que je professe, l'on trouvera peut-être que les Italiens y figurent trop. Cependant j'ai encore beaucoup retranché de ce qu'en ont dit les étrangers, & j'ai parlé de quelques genres de Littérature dans lesquels les Espagnols & les François, même avant leur époque lumineuse, ont égalé ou surpassé les Italiens. Les Anglois, quoiqu'ils eussent déja des poëtes qu'on admire encore à présent, ne figurent pas beaucoup à cette époque, & les Allemands encore moins. On est aujourd'hui justement in-
digné

digné de la queſtion que le Pere Boûhours fit d'après le cardinal du Perron; Si un Allemand pouvoit être un Bel-Éſprit. Au tems de Henri IV. la queſtion n'étoit pas ſi impertinente. Ces trois parties ſont contenues dans le prémier volume; les deux ſuivantes embraſſent un plus court eſpace de tems, mais un fond auſſi varié & des ſujets de réflexions qui demandent plus d'étendue.

La quatrième partie renferme le ſiècle de Louis XIV. qui commence au miniſtère de Richelieu, & finit a celui du cardinal de Fleury. J'y parle des auteurs qui l'ont illuſtré avec autant de louange que leur en donnent les François mêmes. Mais je ne ſuis pas toujours de leur avis ſur les cauſes de cet état de perfection & de ſplendeur, où l'Éloquence & la poéſie ont été portées ſous Louis XIV. Mr. de Voltaire à qui peu de choſes ont échapé à cet égard, ſera néanmoins plus d'une fois mon garant. A l'époque d'Addiſſon, de Pope, & de Bolyngbroke où finit le ſiécle de Louis XIV. on verra d'autres auteurs, & d'autres ouvrages attirer l'attention de l'Europe littéraire. C'eſt le ſujet de la cinquième partie. En obſervant

vant la révolution qui s'eſt faite vers le milieu du ſiècle dans la Littérature Européenne, je retourne de la partie ſeptentrionale de la Grande-Bretagne en France, en Allemagne, en Italie & en Eſpagne, & je conſidere les efforts que ces nations ont faits pour ſe relever de l'état où je les ai laiſſées à l'époque de leur décadence.

Il eſt trop aiſé de prévoir a l'article de la Littérature Allemande qu'il ſera beaucoup parlé de Votre Majesté. Comment pouvoit-on l'éviter, Sire, quelque meſure que l'on prît pour ne pas vous déplaire en vous louant ? C'eſt un fait trop avoué que l'Allemagne n'a jamais eu de princes qui aient autant favoriſé les Lettres, qui y aient fait un changement ſi conſidérable, & d'une manière ſi peu commune? On ne peut même diſſimuler que dans le reſte de l'Europe votre exemple a fait pour les ſciences & pour les arts, plus que toutes les parenèſes des ſavans les plus accrédités. Mais ce n'eſt pas ſeulement comme celui d'un protecteur généreux que votre nom entre dans l'hiſtoire de la Littérature & dans le plan de mon ouvrage. C'eſt parce que
l'Alle-

l'Allemagne a dans son sein pendant plus d'un demi-siécle un puissant Monarque, un Roi guerrier que tous les savans de l'Europe regardent comme leur confrere, & à qui les auteurs peuvent parler comme à une personne du métier. A peine les annales du monde présentent-elles un César, un Marc-Aurèle, & peut-être un Charlemagne qui fournissent de pareils exemples. Car oseroit-on vous comparer à un Alfred Roi d'Angleterre, à un Alphonse Roi de Castille, tout grands hommes qu'ils aient été, & auteurs estimables pour leurs siècles? C'est en vous regardant de ce côté-là, que j'ai pris la hardiesse de vous adresser cette Lettre. Je n'oublie pas ce qu'Horace disoit à Auguste en lui adressant une epitre sur un sujet de Littérature. Je suis même persuadé, que les affaires qui vous occupent sont encore d'une plus grande étendue que celles d'un Empereur Romain. Mais on n'ignore pas non plus qu'au milieu de tant d'occupations différentes, votre vigilance & votre éloignement de tout amusement frivole trouvent assez de loisir pour l'étude. Parmi tant d'ouvrages, qui de tous côtés viennent

se

se présenter à Vous, je ne déséspere pas que le Discours que j'ai l'honneur de Vous adresser, ne puisse mériter quelque regard de VOTRE MAJESTÉ, & obtenir à l'auteur de nouvelles lumieres.

Je suis avec un très profond respect

SIRE

VOTRE MAJESTÉ,

à Berlin 8. Juillet 1784.

Le très-humble & très-obéissant & très-dévoué serviteur
L'ABBÉ DENINA.

NOTES.

P. 9. (*a*) Pline qui nomme tant de Sculpteurs & de tant de Peintres Grecs, *lib. 35. 10. & seq. & lib. 35. c. 5.* ne nomme que deux ou trois Peintres Romains. Et de tous les passages qu'on a pû rassembler d'autres auteurs Latins où il est parlé de peintures ou de sculptures, on n'en trouve pas davantage. Les peintres Romains n'avoient point la grandeur des peintres Italiens du siècle XVI. & du XVII. Lorsqu'on lit dans Pline; *Fuit et nuper gravis ac severus, idemque floridus, humilis rei pictor Amulius*; ne nous paroit-il pas de voir le caractere d'un bon peintre Flamand, ou de Nuremberg?

P. 12. (*b*) Sans les hypothèses du Cardinal de Cusa, Copernic n'auroit pas hazardé son système; sans Copernic & Leon Alberti, Galilée ne se seroit pas formé, & sans Galilée Huygens, Keppler & Des Cartes qu'auroit fait le grand Newton?

P. 17. (*c*) *Dicebant se Galli meliùs cantare & pulchriùs quàm Romani. Dicebant Romani se doctissimé cantilenas ecclesiasticas proferre.* Voyez ROUSSEAU *Dictionaire de Musique & Encyclopédie* art. PLEIN-CHANT. Muratori *antiq. med. œvi. Differt.*

P. 18. (*d*) On peut le voir dans la Bibliotheque de Casiri T. I. où il est parlé d'un grand nombre d'auteurs Arabes qui ont écrit sur la Musique. Je

P. 18. (*c*) On ne peut pas dire avec M. d'Alembert que la Musique est le seul de tous les arts qui n'a point profité des anciens. A la rénaissance des Lettres & des Arts, on ne voyoit pas plus de peintures des Grecs ni des Romains que l'on n'entendoit de leur Musique. Il est probable, comme l'a remarquè M. le Prince Beloselsky dans son essay sur l'état de la Musique en Italie 1772, que le Grecs réfugiés en Italie, y aient porté de la Musique de leur pays aussi bien que du savoir & des livres. Au moins il est sûr que les maîtres dont les ouvrages peuvent encore nous plaire sortoient des pays fort proches de la Grece. Zarlino étoit de Chioggia sur la mer Adriatique, Pierre Vinci & Antoine Lo Verso étoient Siciliens. Les deux prémiers ont précedé Palestrina, e Lo Verso étoit son contemporain. Il est vrai que l'histoire de la Musique a commencé plus tard que celle des autres arts & de sciences à être cultivée. Car dès le milieu du XVI. siècle on à fait des catalogues, des éloges & des vies, des poëtes, des peintres & des sculpteurs, mais ce n'est qu'à la fin du dernier siècle que Gaspar Printz de Waldthurm dans le haut Palatinat publia à Dresde l'an 1690. la prémiere histoire que nous ayons de la Musique moderne. Mattheson de Hambourg & je ne sais quel François auteur d'une histoire de la Musique en plusieurs volumes l'ont suivi. L'histoire de

cet

cet art devint intéreffante lorsqu'il s'éleva la querelle fur le préference entre la Mufique Italienne & la Françoife. Le Pere Martini (*Bologna 1757.*) a fait des recherches profondes fur la Mufique des Grecs & des Hebreux. Dix ans après M. Blainville & enfuite deux Anglois dans le même tems, M. Burney & M. Hawkin en ont profité. Ce dernier conduifit fon hiftoire jusqu'au tems dans lequel il écrivoit, c'eft a dire après l'an 1770. On a annoncé dépuis peu un ouvrage Italien de D. Stefano Arteaga fous le titre de *Revoluzioni del Teatro Muficale Italiano*. Il ne peut qu'être intéreffant.

P. 18. (*f*) L'Abbé Dubos dans fes reflexions fur la poëfie & la peinture T. I. Sect. 46. Un paffage de Louis Guicciardini qu'on lit dans la defcription des Pays-Bas, lui parut décifif. Je le rapporte auffi dans mes *Vicende* P. 3. c. 31. & j'obferve que les Flamands avant l'époque de Laffus, & de Cyprien Roré s'étoient formés fous des maîtres Italiens, ou Efpagnols. Seroit-il poffible que Dubos fi favant & généralement affez exact, eût confondu *Laodunenfis* avec *Laudenfis;* & qu'il eût fait Gafurius de Laon au lieu de le faire de Lodi, comme a fait Walther? Gafurius & Ramus, qui enfeignoit la Mufique à Bologne & beaucoup d'autres Italiens & Efpagnols étoient anterieurs à Laffus, & Roré, Flamands; & même de leur tems deux Rois de France, François I. & Henri II. firent venir d'Italie

lie les Muficiens pour leur chapelle. *Brantome vie du Marefchal de Briffac.* Vers la fin du fiècle il ne fut plus parlé de muficiens Flamands. Ils furent bientôt oubliés dèsque Zarlino de Chioggia vint à Venife & ramplaça Roré dans l'emploi d'organifte de S. Marc. La Mufique moderne date de lui de l'aveu de tout le monde. La poëfie Italienne qui étoit de fon temps fort cultivée commençoit a prendre la place des Cantiques latins. Rampollini à Florence mit en Mufique les chanfons de Petrarque vers l'an 1560. Ce fut un pas effentiel pour les progrès de la Mufique. Car peu de temps après & dans le même pays Jacques Peri fit la Mufique pour *l'Euridice* de Rinuccini que l'on peut dire la prémière pièce Drammatique moderne repréfentée en Mufique. Ce fut l'an 1600. La verfification de Rinuccini étoit encore la même que celle des Chanfons de Petrarque. Les chanfons qui ont fervi de modeles aux ariettes n'étoient pas encore en ufage. Ce que Peri avoit fait pour *l'Euridice*, Didier Pecci le fit pour *l'Adone* pièce drammatique du même genre. Ils vivoient l'un & l'autre dans le tems de Paleftrina qu'on régarde aujourd'hui, après Zarlino, comme le prémier reftaurateur de la Mufique. Zarlino y contribua par fa fcience & par l'établiffement qu'il fit à Venife. Paleftrina y mit plus de fentiment & plus de goût. De quelque tems que le Contre-point eût

été

été inventé il est sûr que Palestrina en a fait usage. Sa Musique étoit fort à la mode lorsque Lulli Florentin porta en France le goût de la Musique Italienne. Il est vrai qu'avant lui Jean Cavaccio de Bergame avoit fait de la Musique aussi bien pour des chansons Françoises que pour des Italiennes.

P. 19. (*g*) Chansons en Vénetiénnes. Un savant Napolitain, a dit que bien de personnes préférent les *Barcaroles* aux airs de Gluck, de Jommelli, de Bach, de Hasse. Mattei *Saggio di Poésie Latine e Italiane.*

P. 19. (*h*) D. Thomas de Yriarte auteur d'un poëme intitulé LA MUSICA. *V. la note au chant IV. p. XXII.*

P. 23. (*i*) Il n'y a peut-être guerre moins de marbre sculpté à S. Charles de Milan qu'à S. Pierre de Rome. En voyant la différence des ouvrages qui s'y trouvent doit-on dire qu'en Lombardie on ait manqué de génie pour l'Architecture ou la Sculpture? Le chevalier Fontana qui surpassa tous les Architectes de son tems sous Sixte V. n'étoit-il point de l'état de Milan? Les plus beaux Mausolés qui soient au Vatican, celui de Paul III. & celui de Grégoire XIII, ne sont-ils pas de deux artistes Milanois? La cause principale & peut-être unique de cette différence c'est qu'à Milan on ne pouvoit abbandoner un ouvrage d'une magnificence étonnante déja presque achevé avant l'epoque des Bramante & de Michel-Ange. Les artistes qui auroient

pû

pû remplir cette ville opulente de belles ſtatuës, for‐
çés de ſe conformer au prémier deſſein & bornés
même par l'emplacement ne purent que couvrir de
gros colifichets un édifice Gothique. Les abſurdités
tant de fois reprochées au Théatre Anglois n'ont
peut‐être pas d'autre origine. Puis qu'à Londres
on repréſente avec ſuccès les tragédies de Racine tra‐
duites, on ne pourroit dire ſans injuſtice que ces ab‐
ſurdités ſoient abſolument l'éffet du goût national,
plutôt que d'un goût paſſager qui regnoit en Angle‐
terre comme ailleurs lorsque Shakeſpeare y créa
le Théatre. Des grandes beautés qu'on trouve en
Shakeſpeare lui ont fait paſſer ſes grands défauts. La
pluspart des autres poëtes on tcrû de plaire égale‐
ment en l'imitant en tout.

P. 24. (*k*) Les peintres Eſpagnols ſont peu connus
dans les autres pays Cependant l'Eſpagne a eu beaucoup
de peintres & quelques uns même du prémier ordre.
V. Palomino Velaſco, de la Puente, d'Argensville &
les autres auteurs cités par M. Büſching. *Entwurf
einer Geſchichte der ʒeichnenden Künſte.* p. 222. & 306.

P. 26. (*l*) M. l'Abbé Andres dans un volume entier
où il parle des Arts, des Sciences & des inventions
des Arabes ne dit pas un ſeul mot de leur peinture.

P. 29. (*m*) *Veteres autem propter ſermonis elegan‐
tiam permittuntur.* Reg. Ind. lib. Prohib.

www.ingramcontent.com/pod-product-compliance
Lightning Source LLC
Chambersburg PA
CBHW071442220526
45469CB00004B/1625